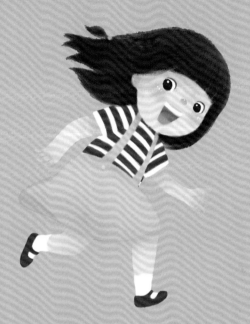

**新雅·寶寶心靈館**

弟弟，我要送給你……

作者：何巧嬋

繪圖：李亞娜

責任編輯：陳志倩

美術設計：蔡學彰

出版：新雅文化事業有限公司

香港英皇道499號北角工業大廈18樓

電話：（852）2138 7998

傳真：（852）2597 4003

網址：http://www.sunya.com.hk

電郵：marketing@sunya.com.hk

發行：香港聯合書刊物流有限公司

香港新界大埔汀麗路36號中華商務印刷大廈3字樓

電話：（852）2150 2100

傳真：（852）2407 3062

電郵：info@suplogistics.com.hk

印刷：中華商務彩色印刷有限公司

香港新界大埔汀麗路36號

版次：二〇一九年七月初版

ISBN: 978-962-08-7332-4

新雅・寶寶心靈館

# 弟弟，
## 我要送給你……

何巧嬋 著    李亞娜 圖

新雅文化事業有限公司
www.sunya.com.hk

## 作者簡介

**何巧嬋**，香港兒童文藝協會會長，澳洲麥覺理大學（Macquarie University）教育碩士。現職作家、香港大學教育學院項目顧問、香港教育大學客席講師及學校總監。

她熱愛文學創作，致力推廣兒童閱讀，對兒童的成長和發展，有深刻的關注和認識。已出版的作品約一百七十多本，如《誦詩識字》系列、《彩虹》系列、《圓轆轆手記》系列、《遇上快樂的自己》、《學好中文》、《家外有家》系列、《三個女生的秘密》、《食物教育繪本》系列、《成長大踏步》系列、《爸爸，我是你的小寶貝！》、《媽媽，有你真好！》等。

## 繪者簡介

**李亞娜**，畢業於清華大學藝術設計系，主修插畫設計。從事兒童插畫工作十餘年，始終保有一顆童心及對插畫設計的熱誠。

畫風多變，擅長多種插畫風格。已出版的繪畫作品包括：《寶寶初體驗之旅》系列、《親親幼兒經典童話：國王的新衣》、《新雅・名著館》系列（《茶花女》、《莎士比亞故事》、《塊肉餘生》及《安妮的日記》）、《數學好好玩（進階篇）：我約你去遊樂場》、《媽媽，有你真好！》等。

# 作者的話

　　小弟妹的誕生，對家中的老大帶來不少衝擊，需要不少適應。家長在迎接老二到來的時候，要為老大做好心理準備，才能讓他欣然接受小弟弟/妹妹。

　　當哥哥/姊姊的小朋友，你好棒呀！從此有一個親密的玩伴和好朋友了，是多麼值得高興啊！家中將會更熱鬧更快樂，爸爸媽媽亦會更忙碌，他們對你的愛卻是有增無減，你是他們最好的助手呢！

何巧嬋

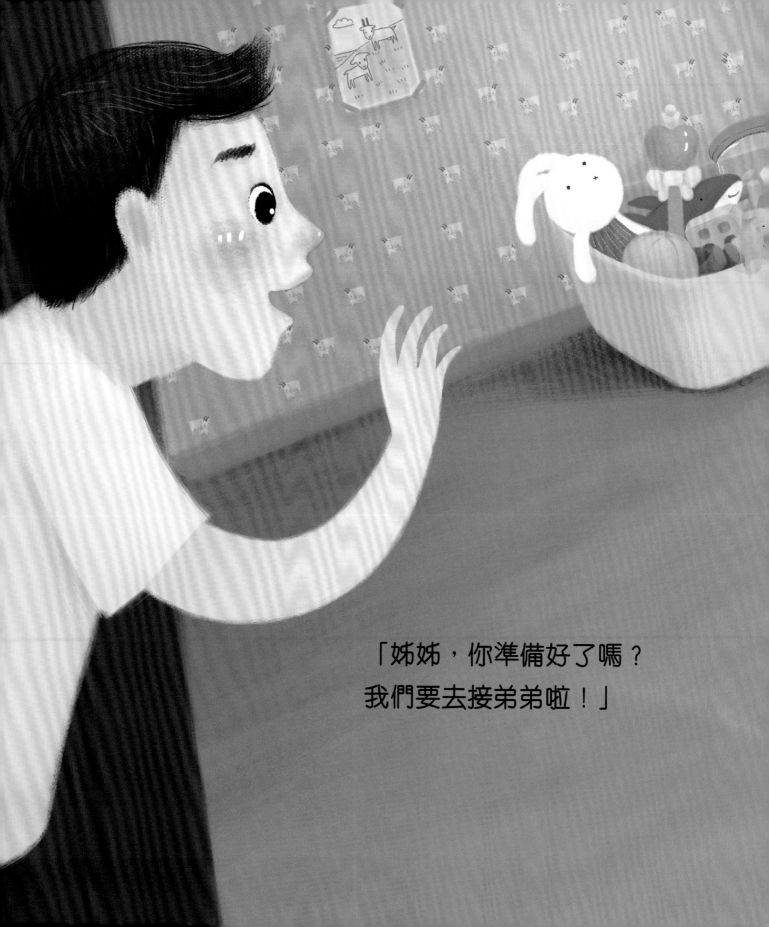

「姊姊，你準備好了嗎？
我們要去接弟弟啦！」

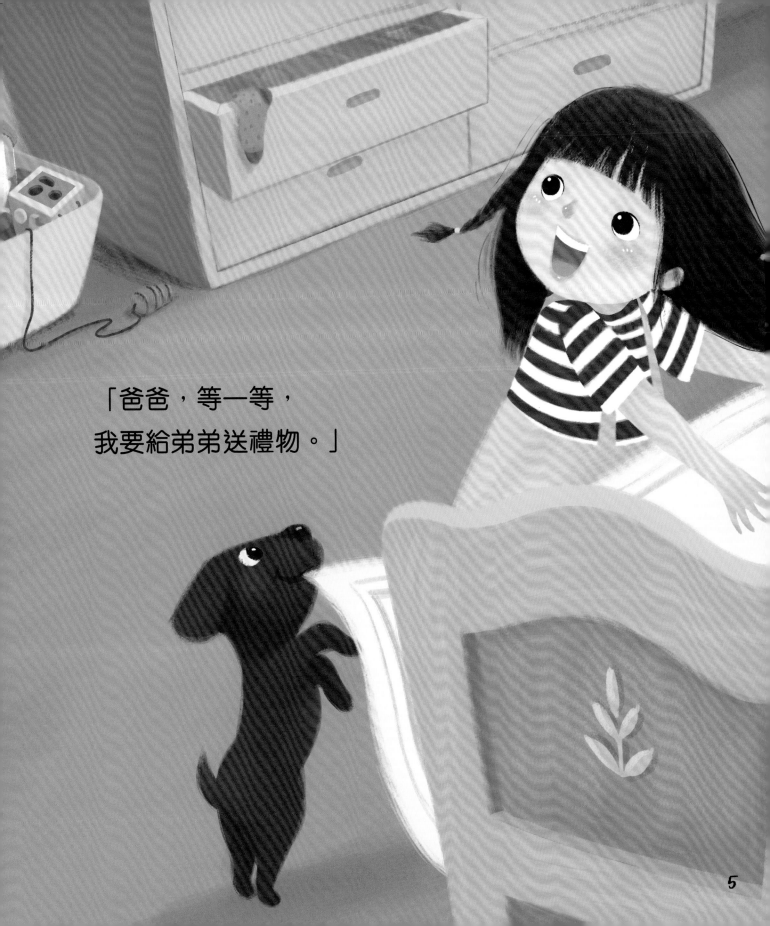

「爸爸，等一等，
我要給弟弟送禮物。」

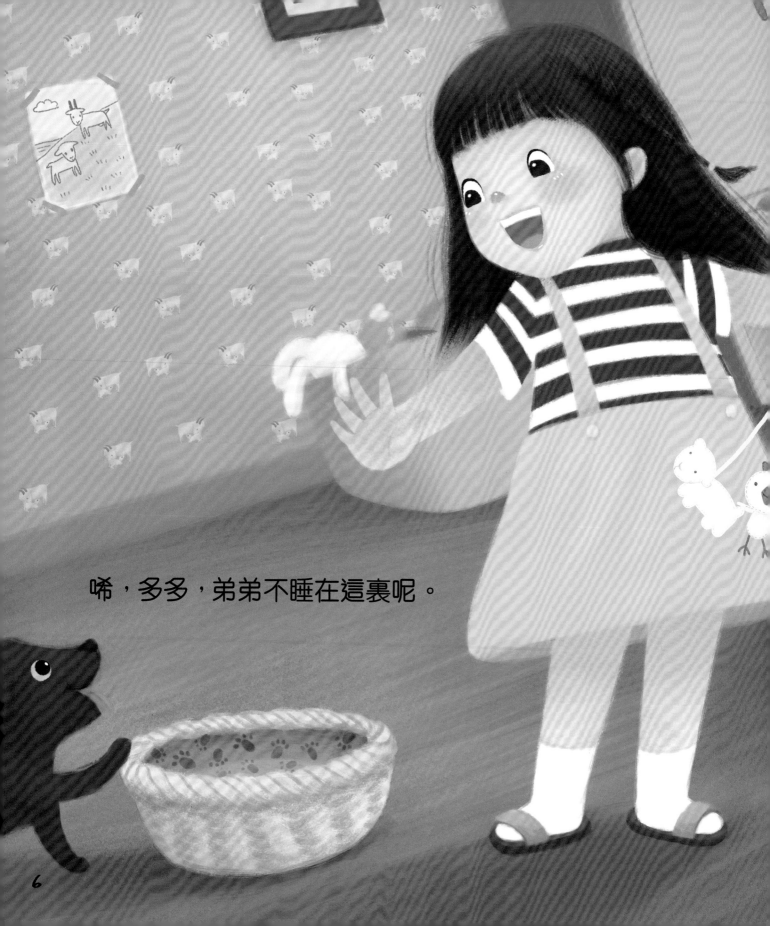

唏，多多，弟弟不睡在這裏呢。

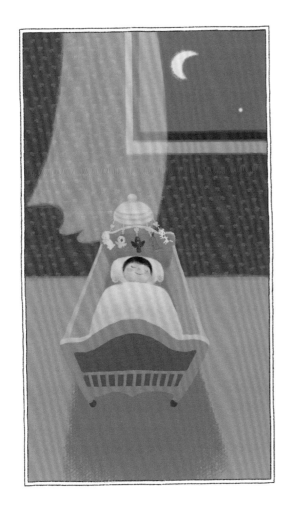

這是我從前的小牀。

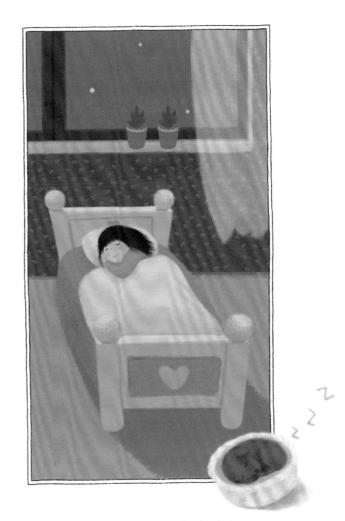

我長大了，睡大牀。

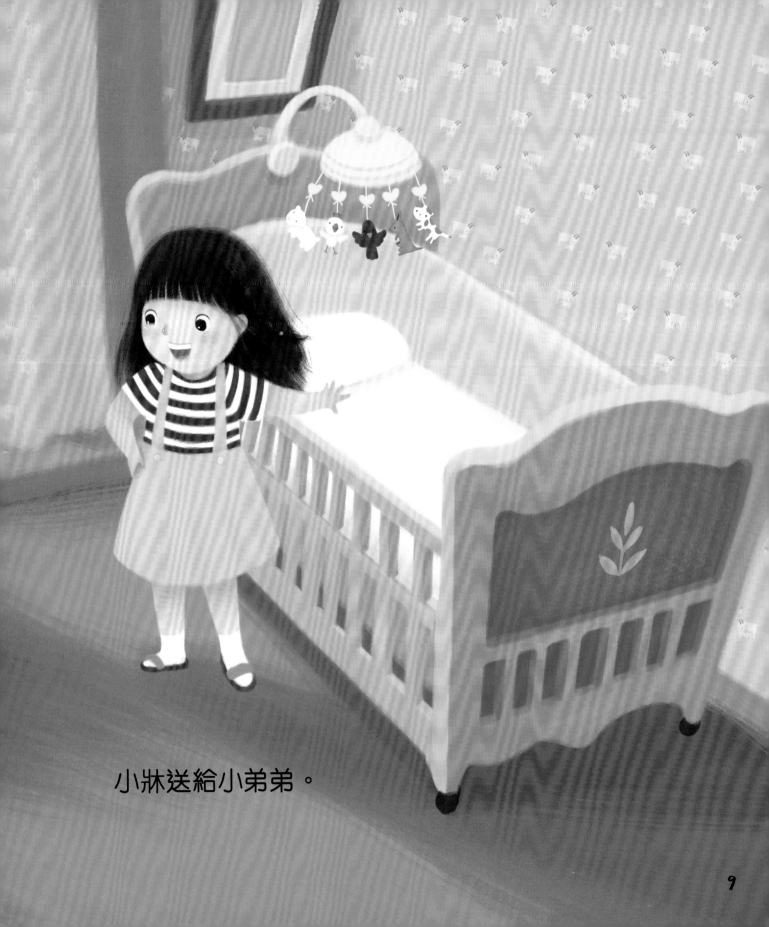

小牀送給小弟弟。

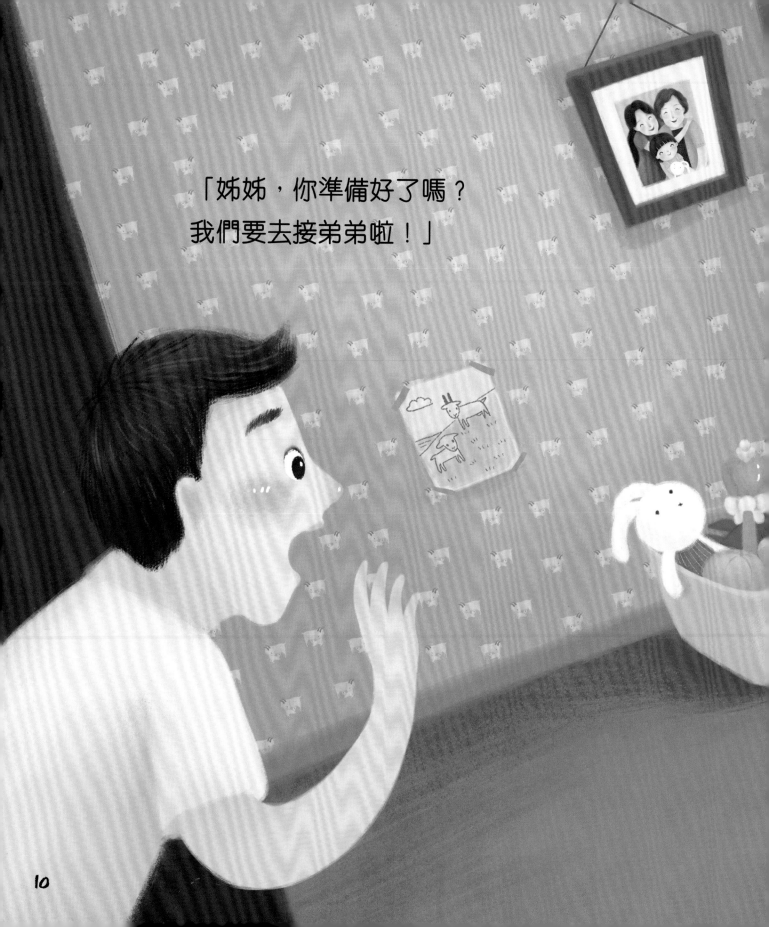

「姊姊，你準備好了嗎？
我們要去接弟弟啦！」

10

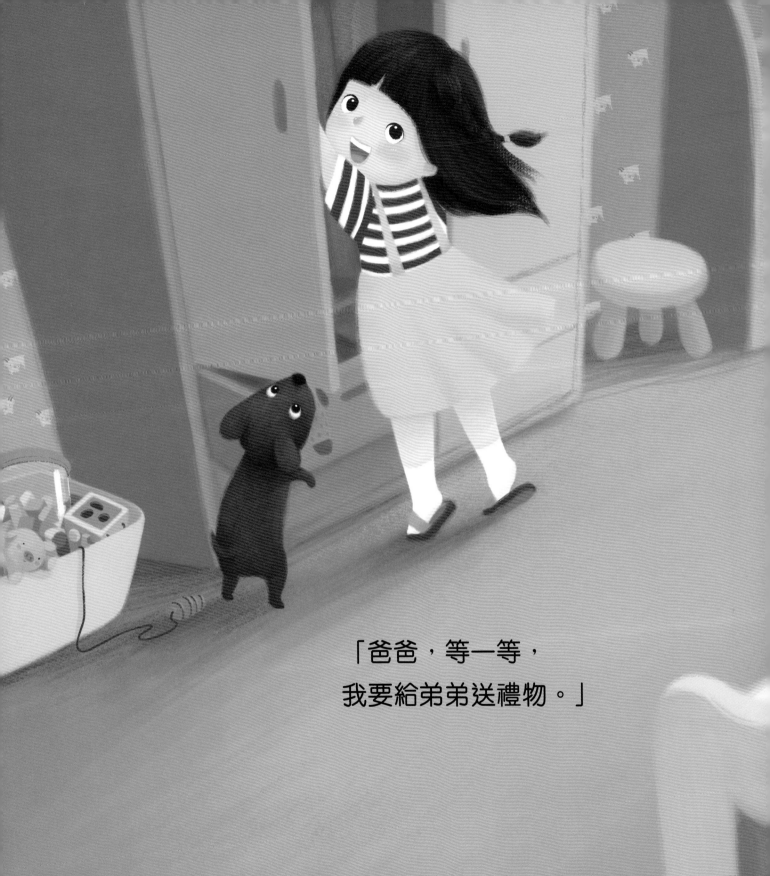

「爸爸，等一等，
我要給弟弟送禮物。」

唔，多多，小弟弟不穿花裙。

這件運動衫，送給小弟弟。

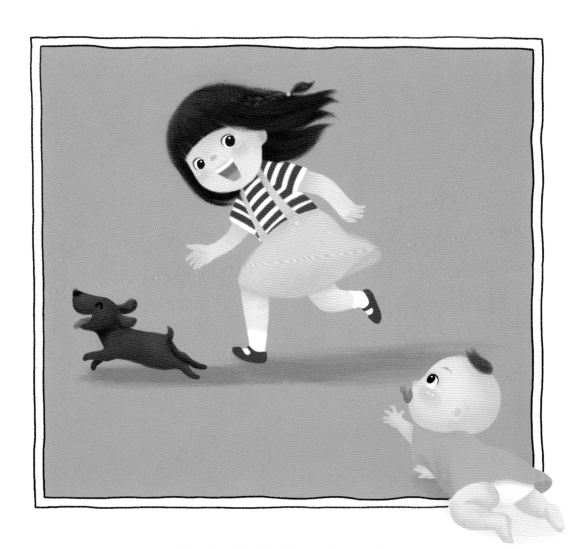

我和多多跑、跑、跑。
小弟弟爬、爬、爬。

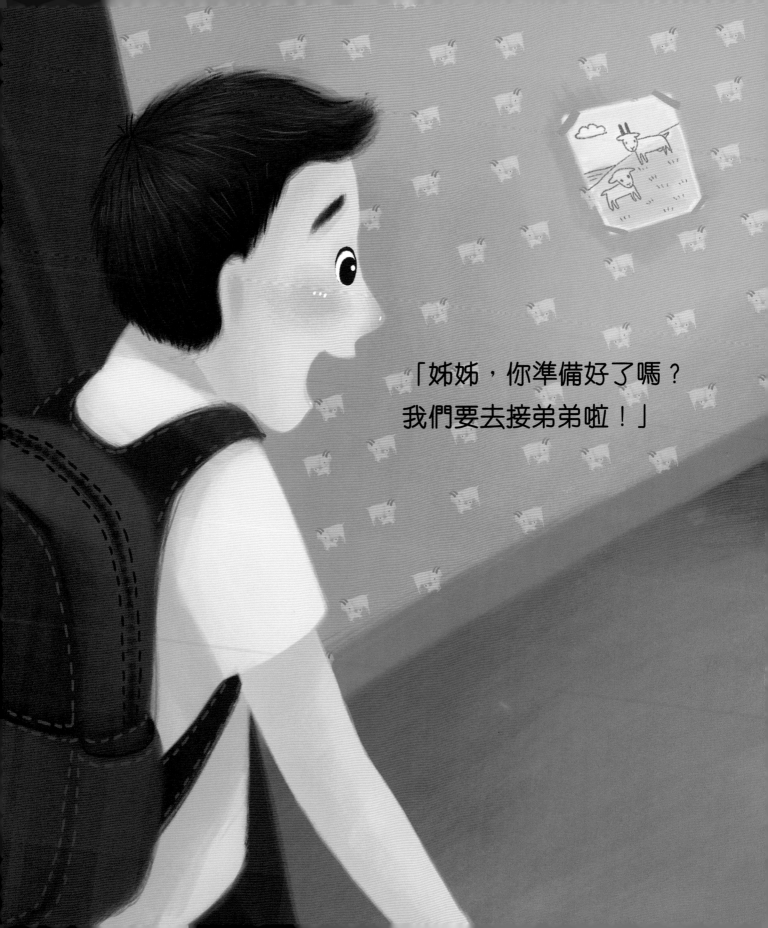

「姊姊，你準備好了嗎？
我們要去接弟弟啦！」

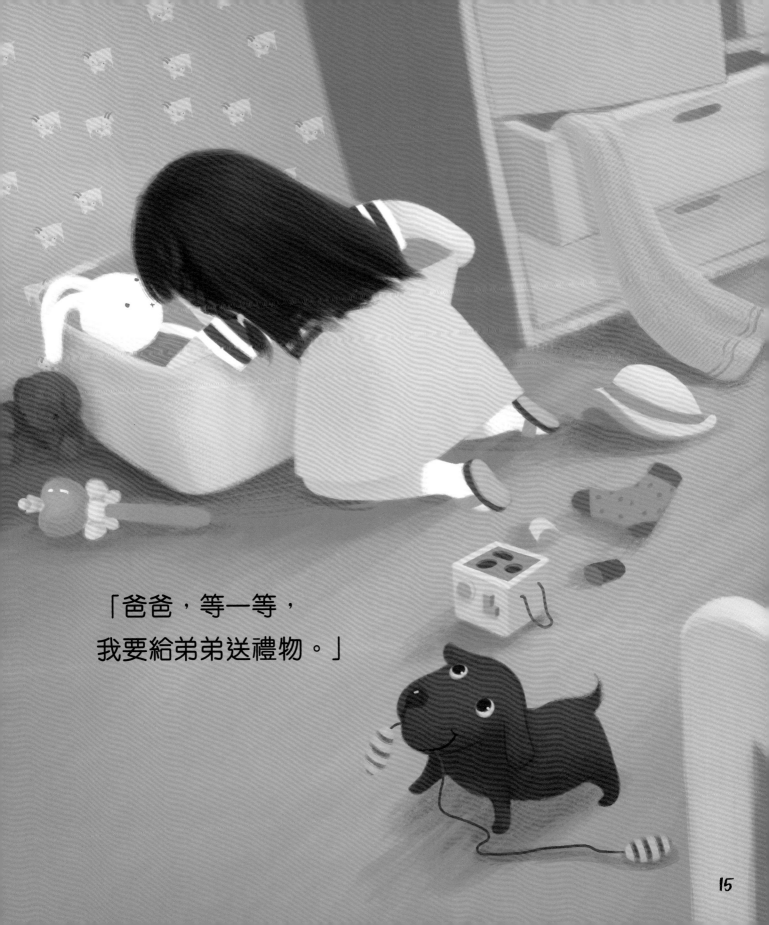

「爸爸，等一等，
我要給弟弟送禮物。」

唉，多多，弟弟不愛咬骨頭。

小弟弟，這是我的布娃娃，
她的名字叫青青。

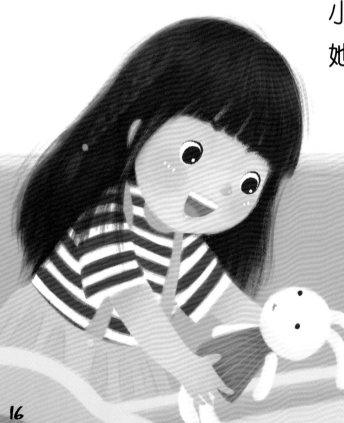

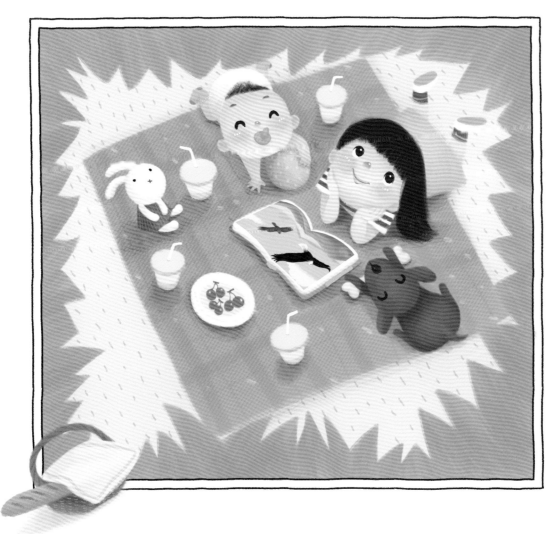

姊姊和弟弟，
多多和青青，
四個好朋友。

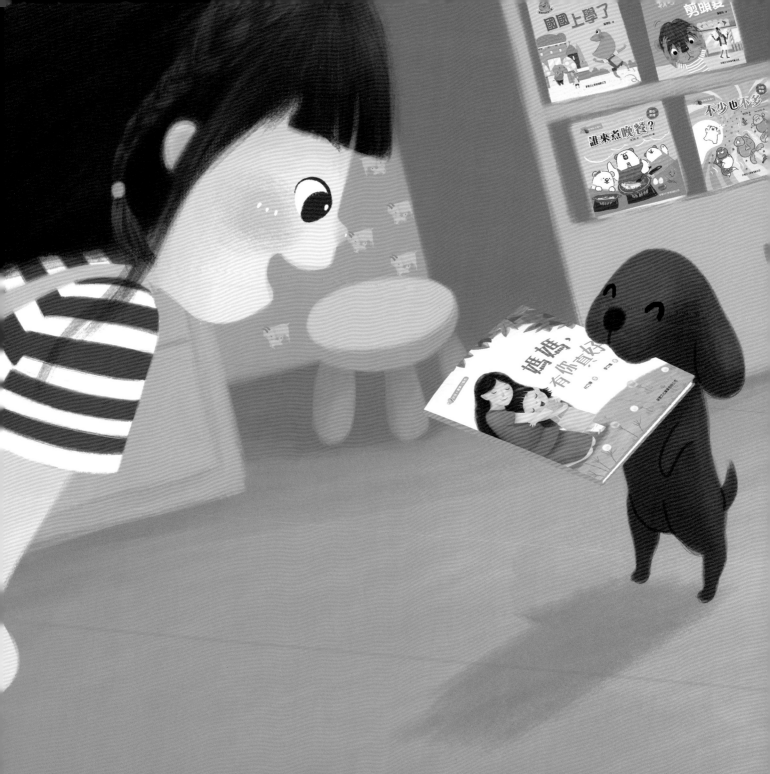

太好了，多多，你這一次找對了！

這是我最喜歡的圖書，
弟弟，送給你。

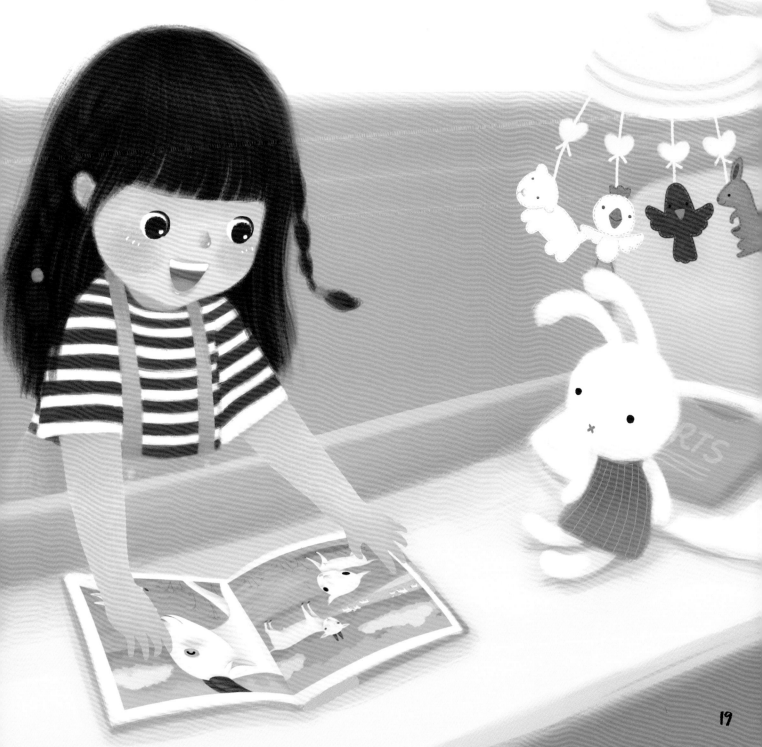

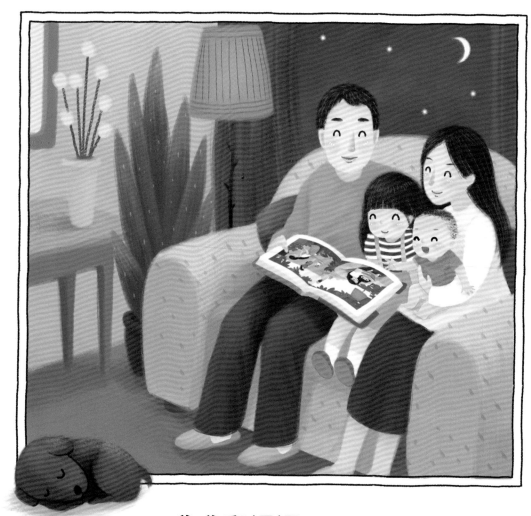

爸爸和媽媽，
姊姊和弟弟，
看圖書，講故事。

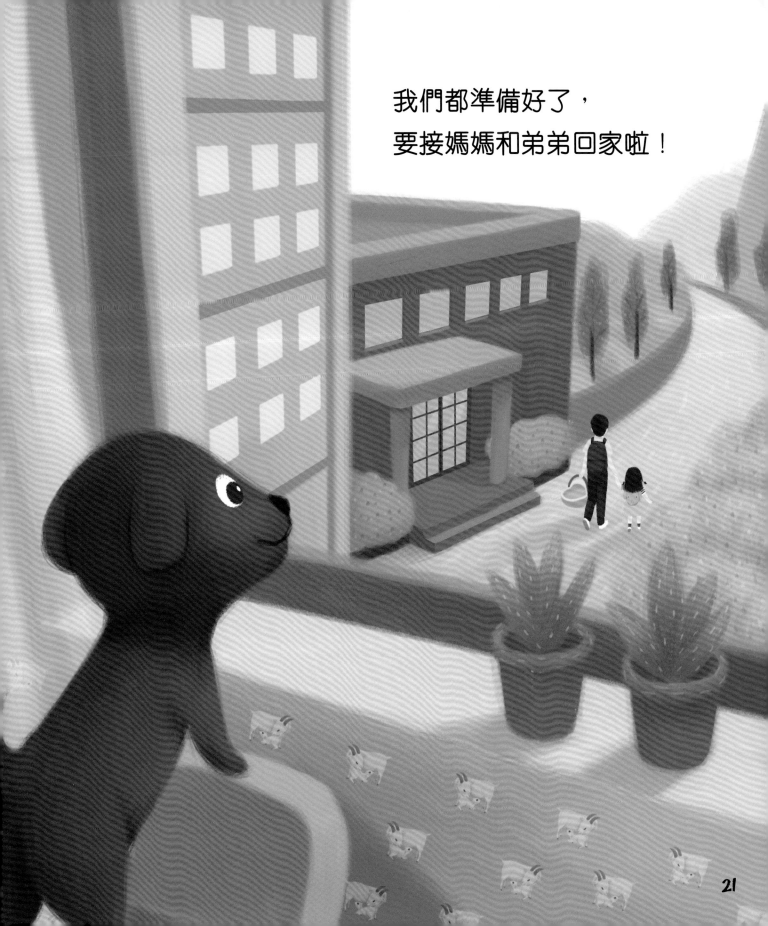

我們都準備好了，
要接媽媽和弟弟回家啦！

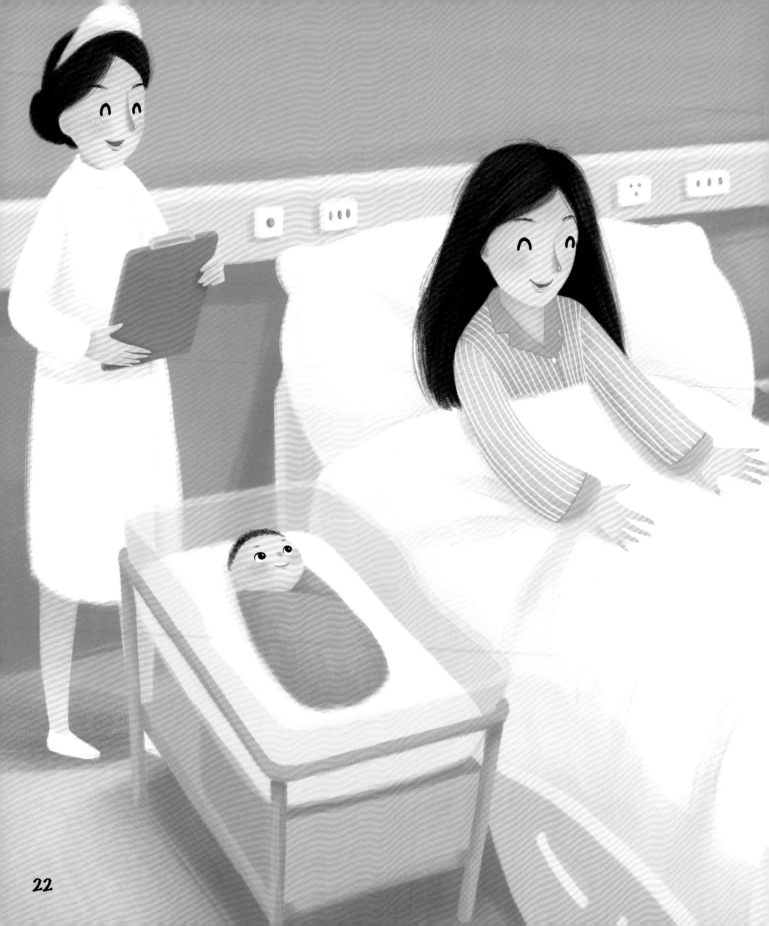

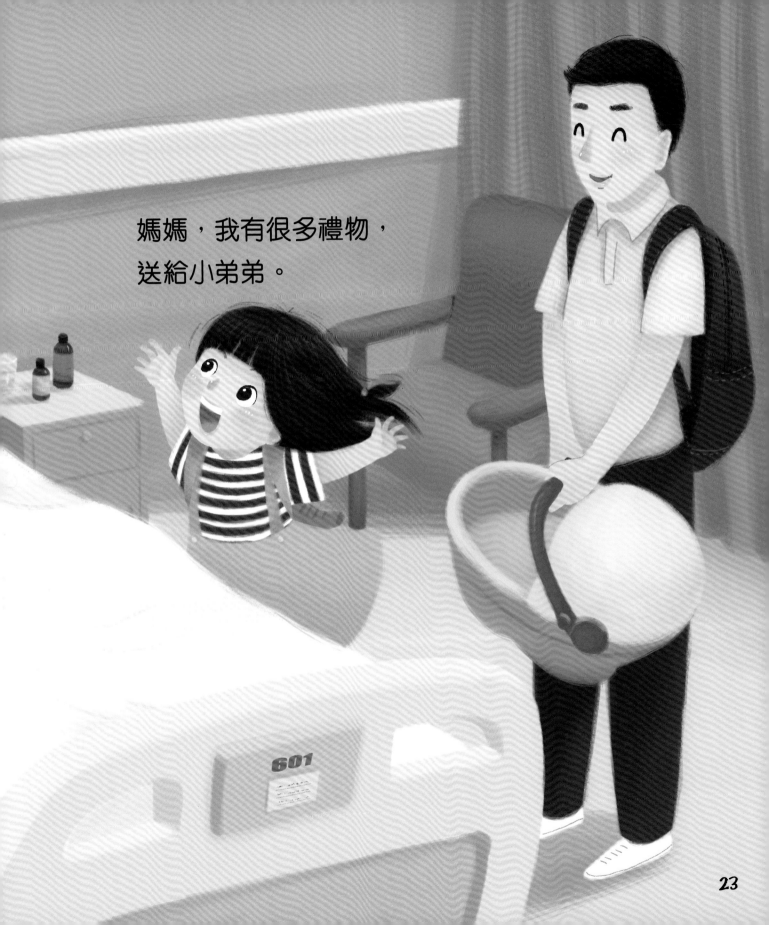

媽媽，我有很多禮物，
送給小弟弟。

601

好姊姊，
**你**就是小弟弟**最珍貴**的禮物了！

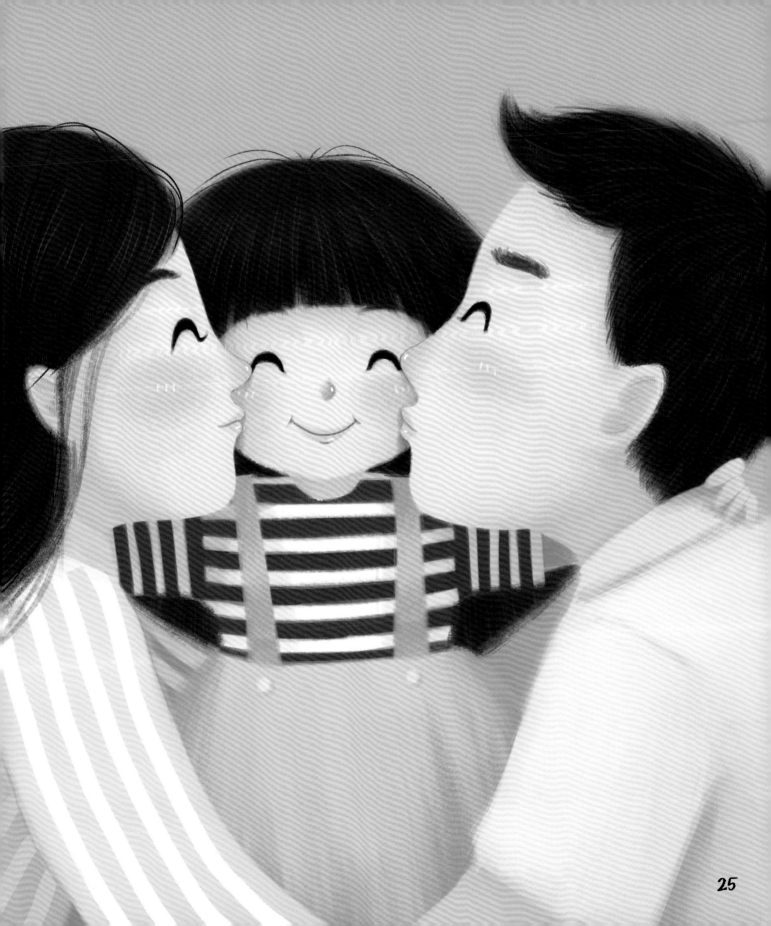